藏 在 名 画 里 的

中国艺术

一人物画一

毕然 ◎ 著

航空工业出版社

北京

内容提要

本书是一套提升孩子艺术鉴赏力的美学启蒙读物。全书共 5 册，包含中国名画里的动物、花鸟、人物、山水与风俗。全书用名画解读、画家有话说、藏在名画里的秘密、画里的故事等多种形式，让孩子充分感受中国画的画面美、颜色美、构图美，领略画作中呈现的社会风貌、社会百态、衣食住行、地理人文，感受画家精彩的艺术人生，在潜移默化中提升审美能力。

图书在版编目（CIP）数据

藏在名画里的中国艺术．人物画 / 毕然著． -- 北京：航空工业出版社，2023.11
ISBN 978-7-5165-3507-3

Ⅰ．①藏… Ⅱ．①毕… Ⅲ．①人物画 - 鉴赏 - 中国 - 青少年读物 Ⅳ．① J212.052

中国国家版本馆 CIP 数据核字（2023）第 186195 号

藏在名画里的中国艺术·人物画
Cangzai Minghuali de Zhongguo Yishu·Renwuhua

航空工业出版社出版发行
（北京市朝阳区京顺路 5 号曙光大厦 C 座四层　100028）
发行部电话：010-85672688　010-85672689

唐山楠萍印务有限公司印刷	全国各地新华书店经售
2023 年 11 月第 1 版	2023 年 11 月第 1 次印刷
开本：787×1092　1/16	字数：55 千字
印张：4	定价：200.00 元（全 5 册）

前言

"中国水墨画真玄妙，好看却看不懂。"

面对中国画，总能听到孩子发出这样的感慨。

的确，"看不懂"似乎渐渐成了艺术品的某种特性。成年人会选择睁一只眼闭一只眼地从中国画前溜过，但孩子们却会对着一幅中国画问出十万个为什么。

那么，让我们先来明确一个问题：中国画为什么叫国画？

中国画是中国人用毛笔和水墨画的画，是中国人创造出的有民族审美和民族性格的画。

早在三千多年前，老子就悟到"五色令人目盲"，这里"盲"是指眼花缭乱、无所适从的感觉。古代画家由此领会了真谛：杂即是乱，多就是少，要抛开那些绚丽无章的色彩，用墨色涵纳世间的千万色。由此，便有了所谓"墨分五色"，素雅、庄严的墨色中又有细腻而丰富的变化，水墨画应念而生。

因为中国人含蓄的性格，对宇宙、山川、情感等的艺术表现常会采用"借景抒情""托物言志"，寄情于山水、花鸟让众多中国古代画家沉迷其中，山水画、花鸟画应运而生。

了解了中国人的民族审美和性格，遮挡在中国画前面的神秘面纱就可以慢慢被掀开。

看中国画即是读历史。这一幅幅历尽沧桑、穿越时间劫难最终依然散发着艺术风骨的世间瑰宝，是中国古人艺术创作的结晶。

这套书精选四十幅传世中国名画，有写意、工笔、兼工带写；有动物、花鸟、山水、人物和风俗，每一幅画都蕴含着不凡的故事。

让我们一起打开这套书，从一幅幅画走进真实、气韵生动的中国人的精神世界，感知长风浩荡的中国传统文化，感受古人丰富的内涵及气韵在方寸之间流转。

目 录

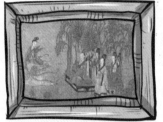
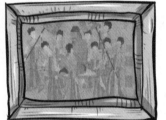
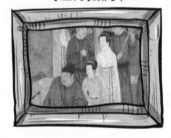
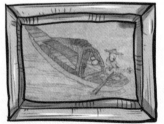

洛神赋图

品，人神共情的故事画

【东晋】顾恺之 作
绢本，设色，纵27.1厘米，横572.8厘米
北京故宫博物院藏（宋摹本）

大才子曹植在**洛水河畔**的一场梦，

被画家顾恺之再现于画卷之上：

曹植身着华服与洛神隔河相望，

洛神翩然一现顾盼含情，

虚构的故事由此变成具象的画面。

这场**唯美的相遇**，

是绘画对文学的一次**跨越时空**的致敬。

来，让我们一起跟随这幅古画，

感怀这场旷世的人神之恋。

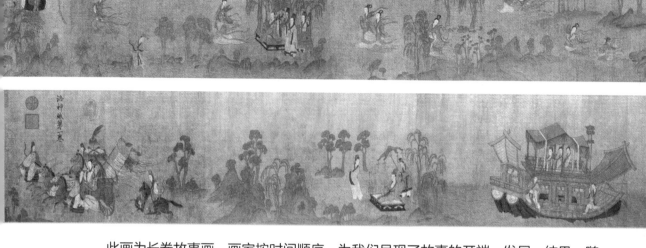

此画为长卷故事画，画家按时间顺序，为我们呈现了故事的开端、发展、结果。随着画面的舒展，时间逐渐推进，人物的状态与场景不断地变化，故事开始了……

《洛神赋图》全卷大致可分为三个部分，六个段落。

人神相恋

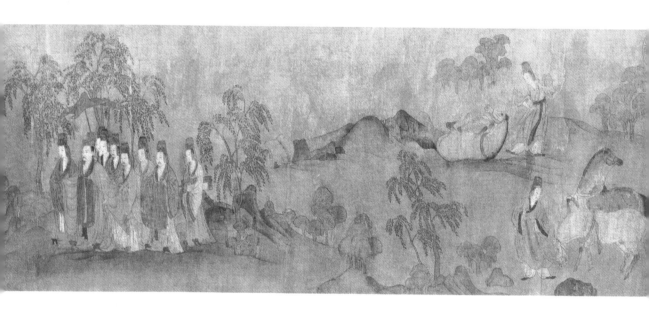

第一段，**相遇**。曹植从洛阳匆匆赶回封地，经过洛水时，夕阳西下，人困马乏，便在河边休息。几名随从在一边喂马，曹植与另外的随从漫步于林间，他的目光望向水波浩渺的洛川。

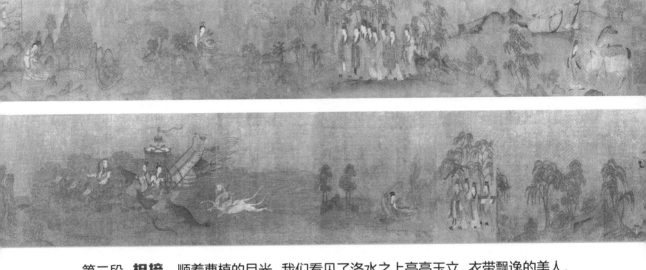

第二段，**相接**。顺着曹植的目光，我们看见了洛水之上亭亭玉立、衣带飘逸的美人。两人四目相对，一见钟情。随着故事剧情的发展，画面上山石树木间反复出现了洛神和一众女神嬉戏遨游的各种姿态，将原赋文中"翩若惊鸿，婉若游龙""以遨以嬉""飘忽若神""静止难期，若往若还"表现得淋漓尽致。

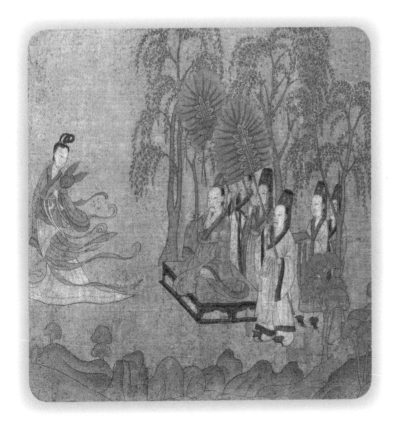

第三段，**相爱**。曹植端坐在方榻上，左手按膝，右手微举，仿佛在对洛神表达真情。他把随身的玉佩送给了洛神，女神接过玉佩，指着奔涌的河水似乎在作出回应：我对你的爱意，如滔滔水流绵延不绝。

第四段，**众神共欢**。两人表达爱意后，神仙们都沸腾了！风神收风，河神抚平水波，水神冯夷击鼓，女娲唱歌，洛神在空中、山间、水中若隐若现，舒袖歌舞。此时的画面

虽然看起来很热闹，但洛神的情绪变化复杂，她时而开心，时而落寞，因为她知道自己要离开了。

第五段，**惜别**。六龙驾驶着云车，鲸鲵（ní）从水底涌起围绕在云车左右。曹植在随从的簇拥下，站在岸边目送着洛神

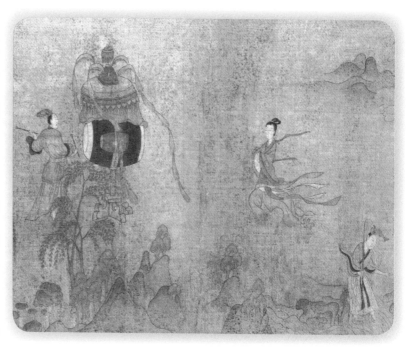

渐渐远去，眼中充满了无尽的悲伤与无奈。洛神不停地回头望着岸上的曹植，满满的不舍与依恋。

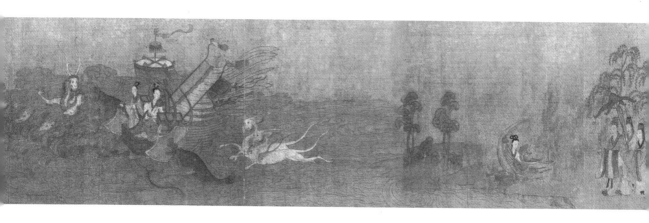

思念追寻

第六段，**思念**。曹植对洛神念念不忘，他不顾一切地驾着轻舟溯流而上、追赶云车，希望能再次见到洛神的倩影，但洛神早已不见踪影。此情可待成追忆，只是当时已惘然。

画家有话说

我是顾恺之。

我是三国时期孙吴丞相顾雍的后代，从小在文化氛围浓郁的名门望族之家长大。我喜欢看书，经常自己写诗作赋，苦练书法和绘画，被当时的人们称为"三绝"：才绝、画绝、痴绝。

我曾为东晋太傅谢安画过肖像，他盛赞我"苍生以来，未之有也"，我的心里美滋滋的。

我最喜欢画人物，因为画人物更具挑战性。悄悄和你们透露下我的绘画秘诀：眼睛是表现人物精神世界的关键。画人像时，眼睛一定要留到最后画，人物才会显得活灵活现，神形兼备。

作画时，我将毛笔做了改良处理。绘制的线条要达到一定的质感，就得匀速地悉心慢画，练笔力的同时还练耐性。

当我可以自如掌控下笔的节奏时，有人曾惊呼：看你笔下的线，就像"春蚕吐丝"一样，连绵不断。哈哈，虽然有些夸张，但是这夸赞甚得我心！

后来，我读了大才子曹植的《洛神赋》，内心被深深地触动了。我为一百年前曹植的际遇所感，这场凄美的人神之恋成了我心里想要表达的图景。

我举起画笔，为曹植和洛神开启了借赋作图之旅。根据诗赋的文字，我塑造了理想中的女性形象，以优美的女神为中心，发挥想象，将诗赋中的隐喻——惊鸿、游龙、秋菊、春松、芙蕖、日、月……一一转化成具体的绘画形象。

你看懂这画里的故事了吗？

整幅画卷用笔细劲古朴，线条均匀、绵密而柔韧。人物的服饰、飞扬的旌旗、飞扬的马鬃，都在体现动感，这种"春蚕吐丝"法为顾恺之所创。

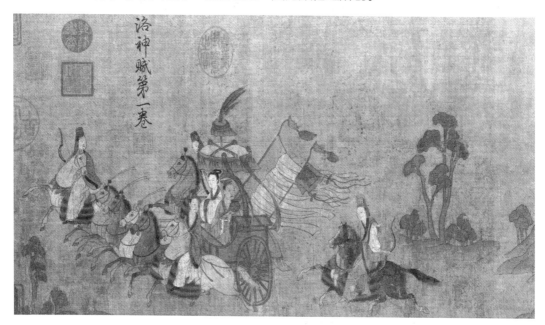

此画虽是画家根据曹植所写《洛神赋》而创作的故事画，但它不仅对诗作中的故事情节忠实呈现，还借助丰富的想象力，将梦幻般浪漫、抒情的诗赋文字用画笔勾勒出来。

构图上，画家巧妙利用山石、林木、河水等背景，将不同时间和地点发生的故事放置在同一幅画中，展现了空间的美感和层次，使得构图既分隔又相接，首尾呼应，亦无连环画式的分段描写的违和感。

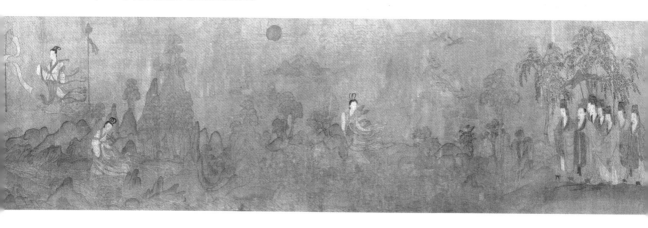

画中还有很多精彩亮点，你发现了吗？

山川树石的画法风格古拙，结构简单，形状扁平。低矮和缓、馒头般圆滚滚的小山包，人物画得比山还要大，体现了南北朝时期山水画"人大于山，水不容泛"的特点。

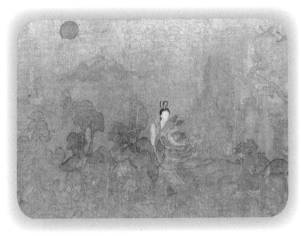

洛神出场时，画家在天上画了两只鸿雁和一条蛟龙，表现"翩若惊鸿，婉若游龙"的惊人美貌。

洛神从水面上缓缓出现，几株荷花，一轮红日，为诗中"皎若太阳升朝霞""灼若芙蕖出渌波"的精彩描述。

画家据辞赋塑造了诸多神物形象。

蛇颈羊身的海龙

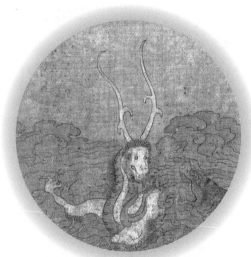

鹿角马面兽

飞鱼

画里的故事——画中的洛神究竟是谁

洛神，本来是指伏羲之女，也称宓妃。她因渡水被淹死，后成为水神。

才高八斗的曹植，当初备受他的父亲曹操的青睐。曹操死后，曹植的哥哥曹丕继王位，后来即位称帝，曹植处处被排挤打压。31岁那年，他被封为鄄城王，在回封地的路上，途经洛水，在那里他做了一个梦，梦见自己和洛水女神"宓妃"相遇并相恋，却最终因人神殊途而分离。等他醒来后，就写了一篇《感甄赋》，也叫《洛神赋》。

有人认为，文章里的洛神指的是曹植的初恋甄氏。相传，曹植与哥哥曹丕同时钟情于上蔡令甄逸的女儿甄氏。后来，甄氏嫁给曹丕，却遭谗言致死。曹植得知这个消息后无比悲伤，在获得甄氏的遗枕后，不禁感伤而生梦，写下《感甄赋》以作纪念，之后被魏明帝曹叡改为《洛神赋》传世。

也有人认为，赋中的洛神指的是曹植的妻子崔氏。史书记载，崔氏出自清河崔家，是曹操手下重臣崔琰的侄女。曹操见出身名门的崔氏穿着华丽，违背自己崇尚节俭的规定，就把她杀了。曹植在失意的时候，总是分外思念妻子，所以写了文章来纪念她。

还有人认为，曹植是以洛神隐喻自己的抱负和追求，从而表达苦闷不得志的失落之情，所以洛神只是他人生理想的化身。

虢国夫人游春图

究竟谁是虢国夫人

【唐】张萱 作

绢本，设色，纵51.8厘米，横148厘米

辽宁省博物馆藏（宋摹本）

哒哒哒，唐马从画中踢踏而过，

妇人盛装骑马尽显傲然气韵。

丰腴的妇人和**健硕的名马**，

构成了**大唐盛世的符号**。

画中妇人或男扮女装或装扮隆重，

究竟谁是主角**虢国夫人**，

成了隐藏在画家张萱笔端的**千古之谜**。

你看出来了吗？

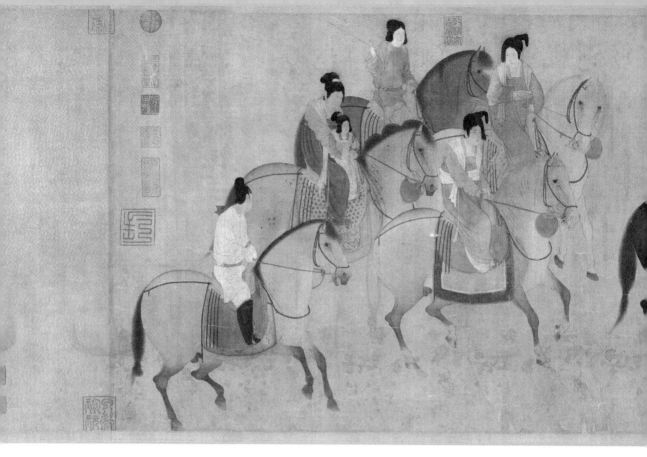

　　我们将此画卷以从右向左的方式徐徐展开。画面呈现的是唐玄宗天宝十一年（752年），杨贵妃的三姐虢（guó）国夫人带领家眷骑马春游的场景。此卷前隔水有金章宗（完颜璟）瘦金书"天水摹张萱虢国夫人游春图"题签，此处"天水"指赵佶，卷后有明末清初书画家王铎题跋。

春游踏青去喽！

此画可分为三段来欣赏。

第一段是前面的三个人。其中一马当先的三花马似乎比其他的马更加趾高气扬，脖子下系着红缨踢胸。马鬃被霸气地修成三瓣花式样，这是皇家马的标志，可见骑马人的身份应该非同一般。他头戴黑色纱质幞头，身穿青色长衫，胸前隐现金线刺绣的凤纹，很是精细讲究。

后面一前一后跟着两匹马，前面青马上坐着的红衣女子右手执鞭，梳着当时常

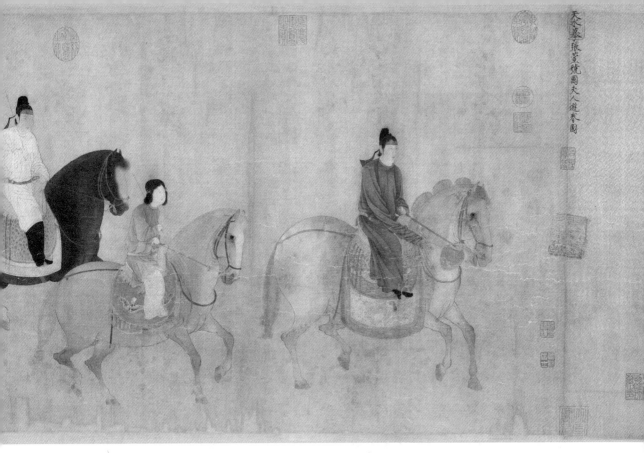

见的仕女发髻。左后方黑马上坐着的白衣男子，也是右手执鞭。

　　中间段是两位衣着高贵的女性，分别穿着色彩柔和的蓝衣红裙与红衣蓝裙。两位女子都是体态丰腴，云鬟高耸，妆容艳丽，蚕眉细目，樱桃小口。左边的女子两手拢袖于胸前，目光投向前方，一副悠闲自在的模样，那体态和神韵仿佛都在告诉你，什么才是贵族。右侧的女子神色恭敬地侧身看向左边的女子，仿佛在与她轻声交谈。

　　最后一段有三匹马。咦？画中还有一个小姑娘，被一位年长的女性抱着骑在一匹三花马上。从这位年长女性的衣着和紧张的表情推测，她可能是专门负责照顾小姑娘的奶妈。她们的左右分别是一名骑白马的白衣男子和一名骑棕马的红衣女子。

画家有话说

我是张萱。

我喜欢画人物，包括妇女和孩童都是我关注的对象。但是后世除了我的画，对我的记载少之又少。

我生在长安。因为绘画有神，被任命担任史馆画直，成为了一名宫廷画家。

我的大部分工作是记录皇家活动及为贵族们画像，其中画的最多的就是虢国夫人。她在杨家三姐妹中排行老三，也是最有个性的一个。刚开始我和其他人一样也看不惯她那副盛气凌人的样子，但作为画师我别无选择。画她，须提高十二万分的小心。

当我将画作交给她时，心中忐忑不安。没想到她看完这幅画，竟顺手塞给我一枚金锭，说："你画得不错，以后就跟着我吧！今年的三月三，我要外出踏青，到时候你来为我画幅游春图。"

于是，在春光明媚、花红柳绿的春天，宫女、侍从、奶娘、幼女，八马匹，九个人，从长安街头出发，轻松惬意地走向春天，我则成了游春的画外人。

藏在名画里的秘密

从画中可以看出画家是个布线高手，他使用线的疏密、聚散、长短、取舍、前后穿插等方式，表现结构空间、层次、节奏韵律及装饰风格。在塑造不同人物、气质及性格时，画家在线条运用中不自觉地融入感情色彩，或庄重、典雅，或活泼、自然，或浑厚、稚拙，丰富

的线条组合构成了画面的整体表现力。

　　画面构图疏密有致，错落自然，富有节奏感。人与马从单行的三骑到两骑并行，再到最后三骑并行，既符合此类贵族出游行列的规律，又像一首乐曲般充满韵律感，把人的视觉从序曲引导向主题和高潮。

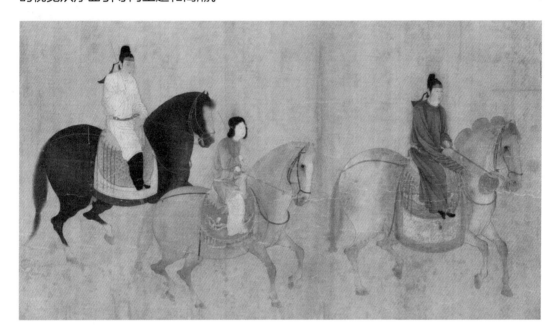

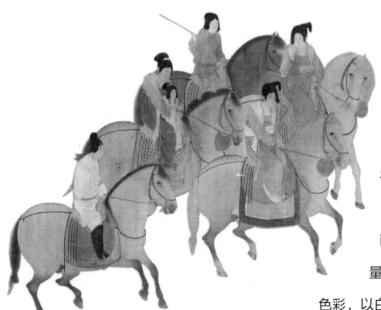

设色典雅。画家对色彩配置和色彩结构的处理匠心独运，粉白、浅红色是对春天意象色彩感觉的把握。在晕染着色时，将人物的衣服与马鞍的颜色形成对比。画面中的色彩调子偏暖，大量运用青、绿、粉红等鲜艳的色彩，以白颜色加以间隔，画面整体和谐，达到艳而不俗的效果。

此时无声胜有声。画的主题是"游春"，但整个画面背景既没有青草鲜花、归燕呢喃，也没有春水微波、蝶舞蜂飞，只以湿笔点出斑斑草色以突出人物。画家用"绣罗衣裳照暮春"的手法表现主题，人物身着轻薄鲜丽的春衫，桃红与嫩绿相互辉映，在人物适闲欢愉的神情与骏马轻举缓行的动态中，让人感觉春天的气息扑面而来。

画家在刻画人物神态、马匹躯体动势的运线中，线条纤细，圆润秀劲，毛笔在起承转合中一波三折、提按顿挫，下笔如神。

画家对于首位骑马人的面部进行精雕细琢，尤其是人物的嘴唇，经数次小面积的分染，呈现明显的唇纹走向和嘴唇体量。细节决定主角，所以有人推测此人就是女扮男装的虢国夫人。

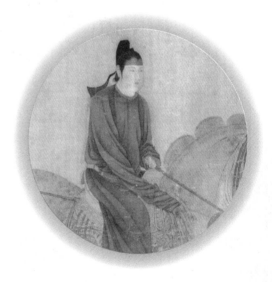

人物的面部和衣纹层叠起伏,运用"低染法",展现出层次感和立体效果。

卷首青衣人的鞍鞯障泥上绣有精美的虎纹图案,暗示着尊贵的身份,虎纹鞍鞯的下面是鸳鸯图案,在古代又有表示兄弟情谊的含义,同时也有女性化倾向。

画里的故事——骄横的虢国夫人

这幅画的主角虢国夫人是杨贵妃的三姐。杨贵妃共有三个姐姐,个个才貌双全,被唐玄宗分别封为韩国夫人、虢国夫人和秦国夫人,并赏赐重金宝物,给予特权可以自由出入宫掖,一时之间形成了一股杨家独霸的势力。

虢国夫人曾获得过盛极一时的恩宠。她大修府邸住宅,整个长安城没有能跟她的府邸相比的,而她新修造的府邸却是原本皇家亲眷韦家的旧宅院。

相传,一天韦氏一家人正在屋里休息。忽然,一位身着黄罗披衫的贵妇从步辇上走下来。她身旁围着几十位侍女家仆,说笑自若如入无人之境。她对韦家的几个儿子说:"听说这所宅院要卖,售价多少啊?"

韦家人说:"宅院是先人留给我们的,不卖!"话还未说完,韦家人就见院中涌进来好几百工人,登上东、西厢房,开始掀瓦拆房。

没办法,韦家人和仆人只得拿着琴、书等日常使用的东西器具,站在院中间,眼睁睁地看着自己的房屋被拆。

最后,虢国夫人只留下一小块十几亩的地方给韦家,并且没给一毫的买房钱。

此画是唐代最具盛名的仕女画大家张萱所画，是"绮罗人物画"的典型作品之一。

《虢国夫人游春图》（局部）

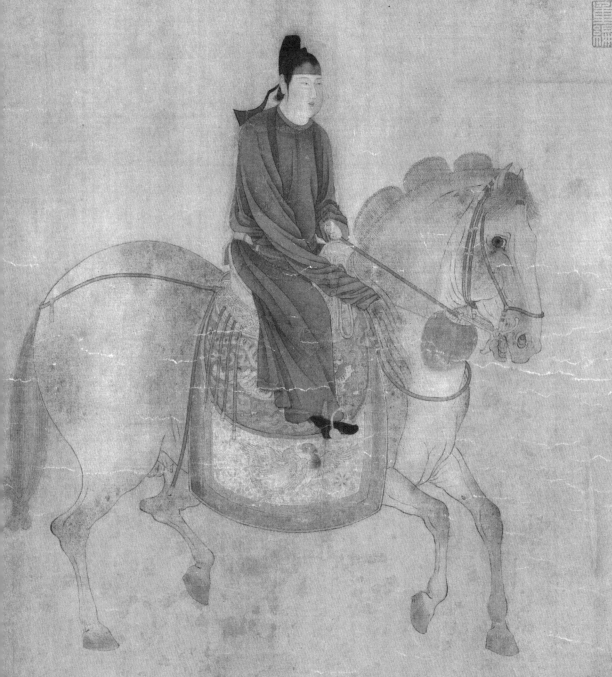

步辇图

听，一曲汉藏和亲赞歌

【唐】阎立本 作

绢本，设色，纵38.5厘米，横129厘米

北京故宫博物院藏

中国历史上有一桩婚姻，

可以说无人不知无人不晓，

那就是**松赞干布**和**文成公主**的**和亲**，

民族共融中华一家，

这就是最有力的证明。

因画画官至宰相的阎立本，

用画笔定格了千年前的一个**历史瞬间**。

让我们一起去揭秘画中传奇的故事吧！

此画是以唐代贞观十五年（641年）吐蕃首领松赞干布与文成公主联姻的历史事件为题材，生动再现了唐太宗接见来迎娶文成公主的吐蕃使臣禄东赞的场景。

我们从右向左徐徐展开这幅画卷。

右侧被一群宫女簇拥的男子是唐太宗李世民，他端坐在由九名宫女抬着的步辇上。宫女们看似人多，却分工明确：两人抬步辇，两人执长扇，一人持华盖，三人护持左右。宫女人数虽多，但都身形娇小，更反衬出唐太宗的高大。

什么是"步辇"？

"步辇"指的是古代皇帝、皇后乘坐的一种用人抬的代步工具。

左侧的三人，最前面的是典礼官，中间的是吐蕃使者禄东赞，站在最后的是翻译官，三人站得中规中矩，略显拘谨。三人的服饰相比唐太宗，更为正式华丽。

许多人认为，此画存在三个疑点。

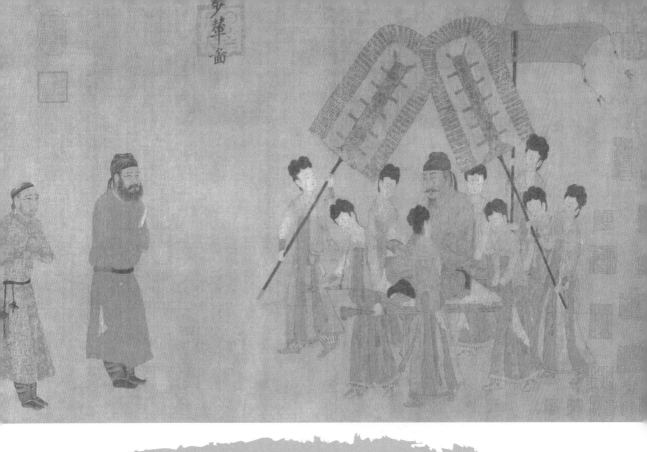

宫里有那么多男人，为什么偏偏让宫女抬着步辇？

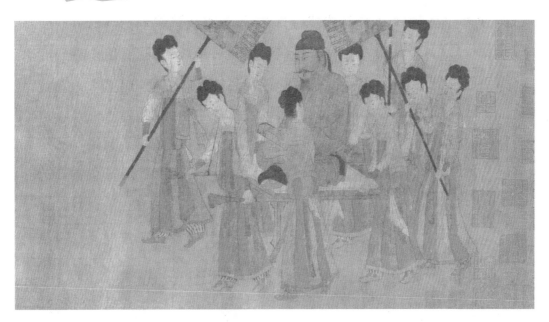

有人考证说，这几个宫女是尚寝局的，专门负责这项工作，她们早已练就了强健的体能。在唐前期，女性身形大都较为纤细，颇有魏晋遗风。与日后杨贵妃式的丰肌秀骨的唐朝女性形象不同。

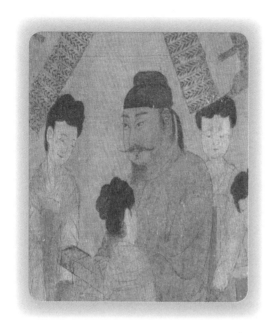

唐太宗为至尊天子，在古代能与尊贵相配的颜色是黄色。皇帝的服装根据不同的场合，可分为礼服和常服。后人揣测：唐太宗之所以穿得如此随便，是为了拉近与吐蕃使臣的距离，显得随和、平易近人，好彰显大国的气度。

画家为什么把吐蕃重要使臣禄东赞画得那么孱弱？

画面中红衣胡子哥形象饱满健硕，很像是画面的主角之一，其实他只是迎宾的礼赞官，他身后干瘪瘦弱的"八字眉"男子才是吐蕃使臣禄东赞。在中国传统文化中，人们喜欢用红色表达吉祥和喜庆。这幅民族联姻的画面，典礼官身穿红袍，展现了友善大气的大国外交态度，同时暗示了双方和睦愉悦的会面气氛。但使臣禄东赞也许是因

为从西藏入京车马劳顿所致，显得非常瘦弱，也有可能是画家为了反衬唐太宗的高大所用的技法。

画家有话说

我是阎立本。

我出身贵族,外祖父是北周武帝宇文邕(yōng),母亲是清都公主,我的父亲阎毗(pí)是北周的驸马,哥哥阎立德在朝廷做官。我们父子三人都擅长工艺、绘画,并因此驰名隋唐两朝。我喜欢思考,对书法中的工篆、隶书及绘画、建筑都有研习,隋、唐两朝皇帝都喜欢我的画,并赐予我很高的官位。后来,我因官至右丞相,有"右相驰誉丹青"之说。

阎立本《十八学士于志宁书赞》(局部)

因画画而做官,是不幸中的万幸。在我所处的时代,画家只是有一门技艺在身的工匠,被叫作画工或画师,往往得不到社会,尤其是上流社会的尊重。像我这样身居高位的人,绘画也给我带来不少困扰。因为我没有战功,只是凭借工程设计、丹青绘画获得高的官位,不能和以赫赫军功取得左相的姜恪相提并论,故而引起当时官场的讥讽和不屑。不过,这种局面很快就出现了转机。

"异国来朝,商议和亲之大事,快请阎立本来,记下这历史的瞬间"。看得出,太宗对我的信服程度非同一般。事关汉藏和亲大事的选拔及面谏,我亲眼目睹了这次历史性会见。来自吐蕃的使者在见到大唐天子时又惊又喜,而太宗则气定神闲展现出天子的不凡气度。我很快凭直观感受和记忆绘制了《步辇图》,这幅画得到了皇帝的嘉许,也让我从此挺直了腰杆。

如果你问我下辈子是否还愿意当画家?"当然!"我会毫不犹豫地脱口而出。

　　画卷设色浓重淳净，大面积红绿色块交错安排，呈现富于韵律感和鲜明的视觉效果。这幅图突出"和亲"主题，特地将典礼官——位于画面正中间的轴心人物的衣服画成红色，既夺人眼目地突出了喜悦欢愉之情，又显现出层次感。

　　画家的线条刚劲有力，功力深厚，勾勒衣纹、器物的墨线圆转流畅而坚韧，畅而不滑，顿而不滞。

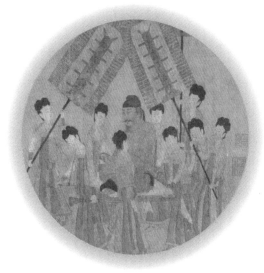

　　画面采用不对称的均衡式构图，右密左疏，右边是在众多宫女簇拥下坐在步辇中的唐太宗，左边只有寥寥三人。唐太宗的形象是全图焦点，位于画面中的 C 位。人物的大小比例是主大仆小的中国画传统构图方式，唐太宗与禄东赞画中形象的大小显示出政治意味。

　　人物神态刻画细致，神情栩栩如生，举止符合人物身份。最意味深长的是人物的表情。

　　唐太宗嘴角微微上扬，霸气侧漏，显出大国帝王的自信风范。

身穿花袍子的吐蕃特使禄东赞，身形消瘦，细腰耸肩、八字眉、络腮胡须、额上皱纹横生，还面露难色，不知是恭敬拘谨，还是有点胆怯？

画面局部配以晕染，如人物所着靴筒的折皱等处，显得极具立体感。

画里的故事——联姻前的考试

吐蕃王松赞干布曾在634～640年，派使者到长安向唐朝提出和亲请求，希望能与国富民强的大唐联姻，起初唐朝对吐蕃不甚了解，并未使松赞干布如愿以偿。

松赞干布不甘心，一方面派使者带琉璃宝再次入唐请求联姻，一方面又带领二十万大军猛攻唐朝的松州（今四川松潘），想以此向唐朝施加压力以答应自己的求亲，但却被唐军击退。由此，松赞干布认识到自己必须改变策略，诚心与唐朝交好。

于是，他再次派大相（相当于宰相）禄东赞前往长安城求亲。由于当时的唐朝强盛富足，同时竟有五个兄弟民族的首领向大唐提出联姻，这让唐太宗很为难。后来，他想出一个平等竞争的办法：请五位使臣参加考试，谁考胜了，就把公主嫁给谁家的首领。

考试当天，大家都很紧张。当时唐太宗出了五道题，不但要求大使们精通汉语及唐朝文化，还需有临场应变的智慧。吐蕃使臣禄东赞聪明博学，过关斩将，一路领先，最终取得了胜利。唐太宗非常高兴，心想：松赞干布的使臣都这样机智、聪明，松赞干布自己就更不用说了。于是，就决定将文成公主嫁给了吐蕃王松赞干布。

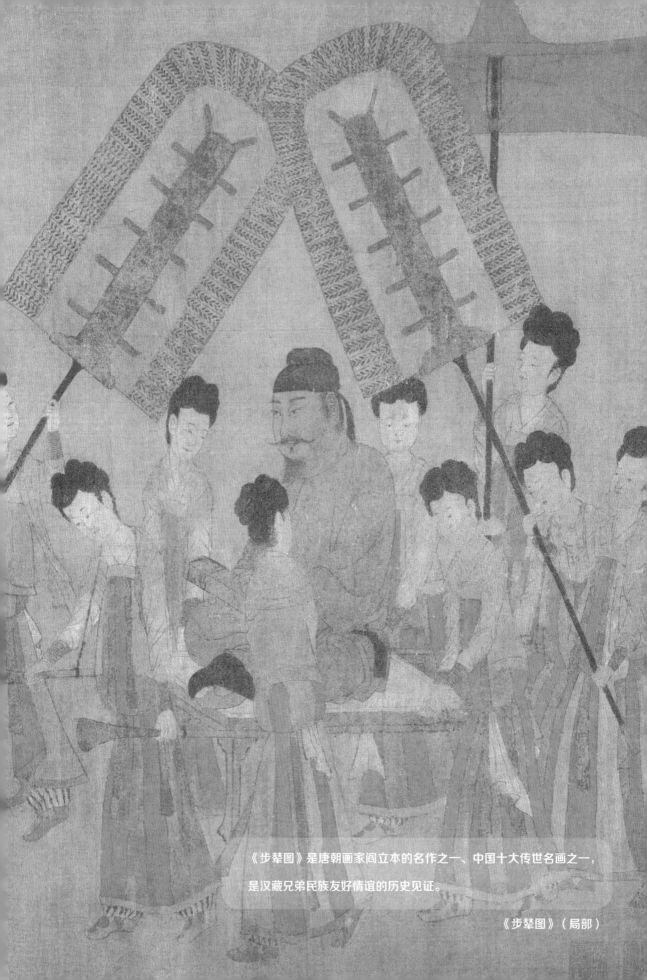

《步辇图》是唐朝画家阎立本的名作之一、中国十大传世名画之一，是汉藏兄弟民族友好情谊的历史见证。

《步辇图》（局部）

高逸图

魏晋名士的高端聚会

【唐】孙位 作

绢本，设色，纵45.2厘米，横168.7厘米

上海博物馆藏

被尊为"逸格"画家第一人的孙位，

将中国历史上的实力派偶像团"竹林七贤"，

用画笔描摹出来，

诠释同是"天涯癫狂人"的旷达不羁。

如今的画幅中虽只见其中四位的风采，

却依然能体现出中国建安文学的风骨与样貌，

竹林，不仅可以饮酒作赋、弹琴歌唱，

也是历代中国文人向往的精神家园和栖息地，

且看，竹林中的名流们……

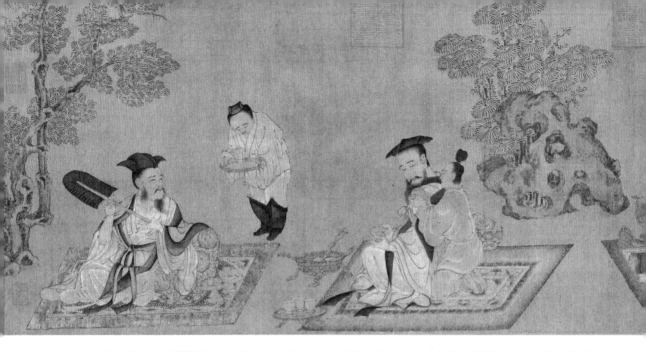

我们将此画卷以从右向左的方式展开，画卷右上角可见宋徽宗赵佶用瘦金体所题的画名"孙位高逸图"。

画面描绘的是魏晋时期的"竹林七贤"，形象展现了魏晋士大夫"高逸风度"的共性，生动刻画了才子们不同的个性。现存《高逸图》为残卷，原图中的七贤现在只剩四贤。

最先映入眼帘的是为好老庄学说而性格"介然不群"的山涛。他身披宽襟大袍，上身袒露，抱膝而坐，眼睛斜视，流露出高傲的神情，看起来非常的随意自由。爱喝酒的他右手边摆放着酒器，左手边有一童子捧着琴在一边站立。

没有酒哪能写出好诗来?

第二位手执如意的是王戎，庾信的《对酒歌》中写过"山简接䍠倒，王戎舞如意"。画中的他裸足而坐，若有所思。他前面放着一幅即将展开的画卷，右手边摆放着象征隐逸者的香炉，随侍童子抱着书卷在身后站立。

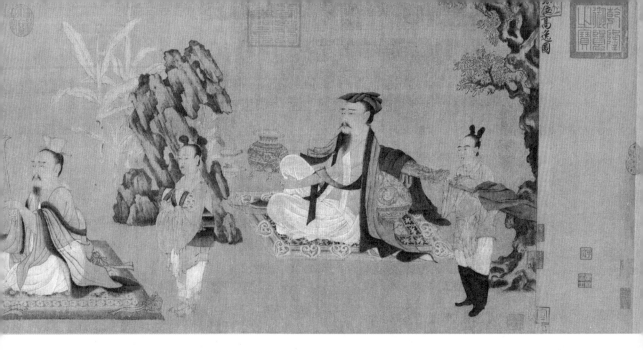

第三位捧杯纵酒的无疑是作《酒德颂》，公然称赞饮酒好处的刘伶了。这个超级酒徒眼神恍惚，似乎已经不胜酒力。他身着宽大的衣袍，赤足而坐，面前摆放着酒器。微醺的他蹙额回首，仿佛在催促身后跪侍的小童快点给他添酒。史书记载刘伶"容貌甚陋"，而此画中的他虽然一圈络腮胡，但并无丑陋样态，显然是被画家美颜 P 图了。

第四位手执麈（zhǔ）尾扇的是阮籍，常被排在七贤的第一位。他依靠花枕而坐，面前摆放着两盘桃子。史书中说他"傲然独得，任性不羁，而喜怒不形于色"。身旁一位小童端着杯子，俯首侍候。

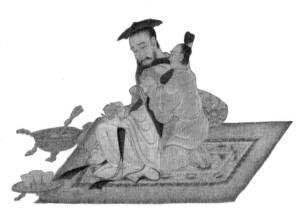

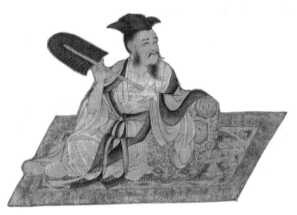

画中人物彼此之间以蕉石树木相隔，气氛显得静穆而安闲。

那么，在这幅残缺的《高逸图》中，缺"竹林七贤"中的哪三个人呢？

正是嵇（jī）康、向秀、阮咸。

画家有话说

我是孙位。

我正在晚唐的蜀地竹林中，饮酒作画。恍惚间，我感觉和我对饮的正是大名鼎鼎的"竹林七贤"。

从颠沛流离的战乱中穿越大半生，而今随唐僖宗李儇（xuān）逃亡到蜀地，曾经辉煌的唐朝盛世一蹶不振、危在旦夕。我作为宫廷画家再也笑不出声来，乱世中除了竹林竟然没有一方安放灵魂的书案。

竹林七贤

"竹林七贤"指的是三国魏正始年间（240～249），嵇康、阮籍、山涛、向秀、刘伶、王戎及阮咸七人，先有"七贤"之称。因常在当时的山阳县（今河南辉县一带）竹林之中，喝酒、纵歌，肆意酣畅，世人称之为"七贤"，后与地名"竹林"合称。

有人说我是个活脱脱的唐朝版的"竹林名士"：才华横溢，喜爱喝酒，交友广泛，但待人绝不势利。没错！我是个真性情的人，待人、作画、喝酒皆如此。高兴了就画几笔，不高兴了给多少钱都不干。我喜欢与隐士打交道，不以物质为基础，而以精神为根本，谓之"神交"。

为了逃避现实的残酷，我像当年的"竹林七贤"那样，从酒、音乐、文学、宗教和哲学中寻求解脱，我本人也与"七贤"有着隐秘的共通之处和精神默契。

"举杯邀明月，对影成三人"，我咂一口酒，在绢面上依次画下我的精神偶像，只有与"七贤"共饮，才倍感身心快慰。

山涛披襟抱膝，旁若无人；王戎手执如意，似欲挥舞；刘伶已经喝得醉意醺然，阮籍挥扇而笑，嵇康正在弹奏《广陵散》，阮咸怀抱琵琶手指曼舞……

我描绘着"七贤"的神韵，体会着"与尔共消万古愁"之意！

此画卷主题鲜明，画面以人物为主，以侍童、酒器、香炉等作为辅助，突出人物的个性，用花木树石映衬魏晋士大夫的品性气质，画面展现出魏晋名士孤高处世、寄情田园、不随流俗的洒脱淡然。

构图布局得当。四逸士虽为独立个体，之间以树石相隔，但他们共同的精气神贯穿全卷，使构图布局零而不散，画面整体和谐统一。每个人物的动作神态均透露着闲适、高雅。

线条有质地。人物衣纹线条以铁线描为主，间用兰叶描，线条流畅，圆劲有力，人物的白色服饰也有不同的深浅变化，显出贴身处的层次，富有质感。

画家得顾恺之的"传神阿堵"之传，在塑造人物时强调刻画眼神。图中四贤及小童的面容、表情、体态、服饰各异，显示出不同人物的个性和神采。

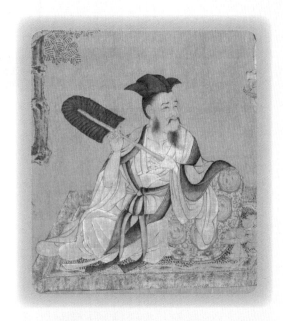

传神阿堵

"阿堵"是晋朝方言，是"这""这个"的意思。"传神阿堵"是指传神的地方在这里。形容文艺作品技艺精巧、描绘逼真。此语出自南朝宋·刘义庆《世说新语·巧艺》。

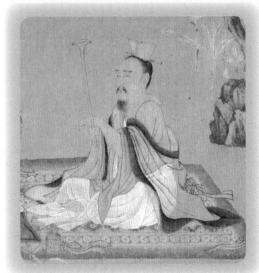

画中的芭蕉、湖石用细紧柔劲的线条勾勒轮廓，渲染墨色，呈现山石质感。树木采用有变化的线条勾线，再用笔按结构皴（cūn）擦，不同的树有不同的画法，画中树、石采用皴染法绘画技巧。

"竹林七贤"文采斐然，名声在外，他们中的绝大多数都极有个性，有的甚至有一些怪癖行为。

山涛是"竹林之游"的实际组织者和核心人物。他早年丧亲，家贫，少年有志，喜好老庄，隐居乡里，不刻意凸显自己的才能，即使当了官，也不屑与权谋为伍，言语不合即弃官而去。

相貌丑陋的刘伶，喜欢嗜酒放纵，有时喝醉了竟在屋中脱衣裸跑，有人取笑他，他也不在意。甚至派仆人扛着锄头跟着自己，说："如果我死了，你就地把我埋了。"

王戎出身于高门琅琊王氏，自幼聪颖，神采秀美。在六七岁时，他在宣武场看表演，猛兽在栅槛中咆哮，众人都被吓跑，只有王戎不惧，神态自若。

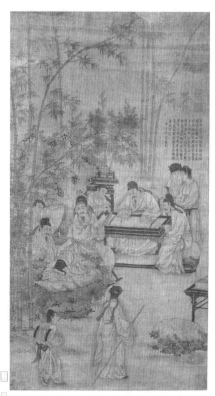

阮籍不但爱翻白眼，而且还爱哭。他经常坐着破牛车漫无目的四处游走，走到无路的地方就大哭一场再返回去，"穷途而哭"即由此而来。

阎立本《竹林五君图》

阮咸和他的亲友一起喝酒时，常用大盆盛酒，席间有人笑他贪吃如猪，阮咸随即效仿猪的模样喝酒，一面喝酒，一面敲鼓琴。"与豕同饮"被传为笑话。

向秀年少时以文章俊秀闻名乡里，他与嵇康常在嵇康家门前的柳树下打铁，嵇康掌锤，向秀鼓风，二人配合默契，不但自娱自乐，同时还能补贴家用。

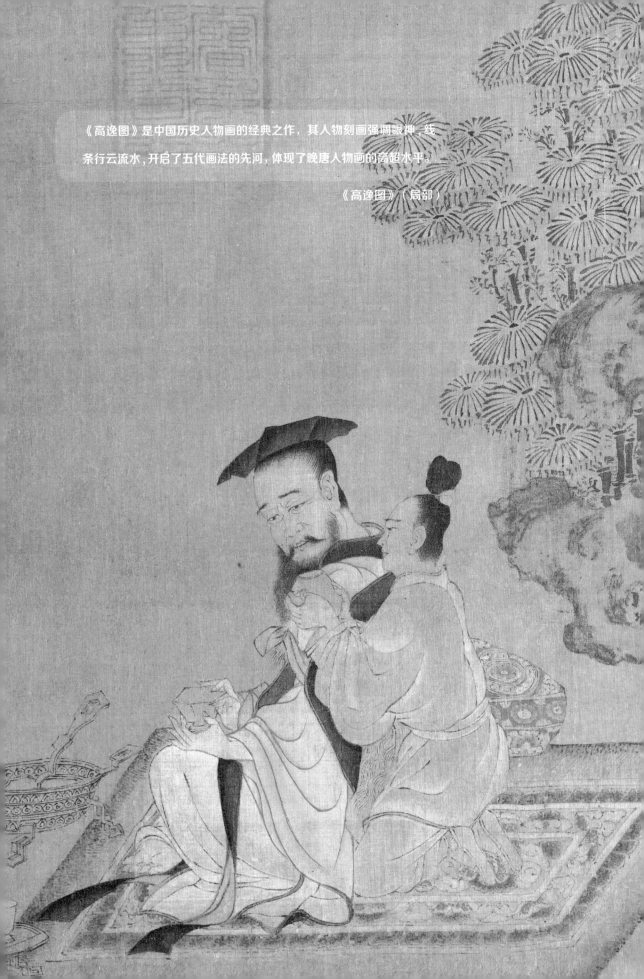

《高逸图》是中国历史人物画的经典之作，其人物刻画强调眼神，线条行云流水，开启了五代画法的先河，体现了晚唐人物画的高超水平。

《高逸图》（局部）

韩熙载夜宴图

皇家特工的报告

【五代】顾闳中 作

绢本，设色，纵28.7厘米，横335.5厘米

北京故宫博物院藏（宋摹本）

这是一场千年前官宦们的豪横**家宴**，

美伎弹丝吹竹、高朋满座却**暗藏玄机**。

宴会主人韩熙载，

从听乐、观舞、休憩、清吹到送客，

用有钱人的任性上演骄奢淫逸的**南唐之风**。

宴会中有一个不速之客，

用"**心识默记**"法再现了这次宴客场景。

你能在画中找到他吗？

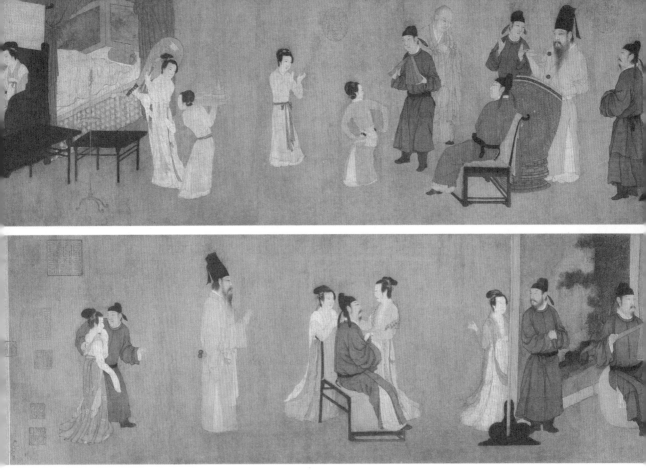

此画以连环长卷的方式展现南唐巨宦韩熙载设家宴行乐的场景，精细地描绘了这场夜宴的全过程。全卷长三米多，画面随时间、情节的进展而分段，以屏风为间隔，主要人物韩熙载在每段中均有出现。

第一段，**高朋赏乐**。

这琵琶弹奏得不错！

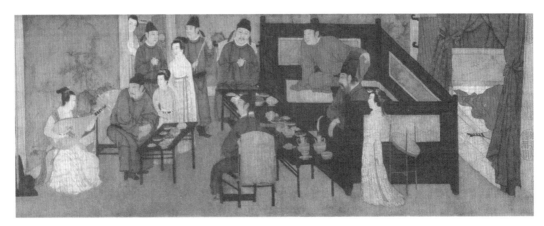

这一段画面中共七男五女。床榻右边穿红衣服的是当时新科状元郎粲（càn），左边是宴会主人韩熙载。在座的还有紫薇郎朱铣、太常博士陈致雍、教坊副使李家明、韩熙载的门生舒雅、韩熙载的家伎王屋山、弱兰等。他们的视线几乎都集中在弹琵琶的李姬

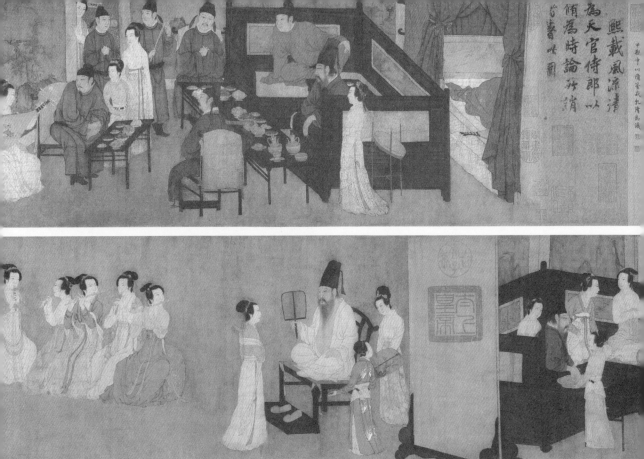

身上，她是李家明的妹妹。

第二段，**击鼓观舞**。

为了调动气氛，主人韩熙载也是拼了。只见他脱去了青灰色外衣，挽起袖子，亲自敲起羯（jié）鼓为家伎的舞蹈伴奏。跳舞的是他宠爱的家伎——王屋山，此时她舞动身姿，跳的是六幺舞。郎粲侧身斜靠在椅子上，边上围观站立的几人有的拍手，有的打板，场面气氛热烈。

嗨起来，我来敲鼓奏乐，大家来跳舞啊！

但画面里出现了一个奇怪的人——和尚，他是韩熙载的好友德明。他身形高大，表情意味深长。

第三段，**中场休息**。

韩熙载坐在椅子上，一面洗手，一面和几个女子谈话。

第四段，**清吹奏乐**。

韩熙载盘腿坐在椅子上，换下了正装。他挥动着扇子。似在听乐却未全神贯注，显得心事重重。坐在他身边的郎粲姿态潇洒，既在听乐，也在欣赏演奏者。五个乐伎与打板男子开始演奏乐曲。两个乐伎吹着横笛，另外三个吹着筚（bì）篥（lì）。

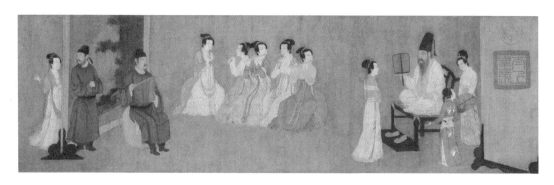

第五段，**宴散送客**。

吃喝玩乐的宴会结束了，酒酣耳热的客人们陆续离开，但仍有几个意犹未尽，迟迟不肯走，继续与女伎们谈笑风生。画面中央的韩熙载，正举起左手，像是在与某位客人告别。而他右手中的鼓槌似乎在暗示，宴会并没有结束，宾主似乎还要继续……

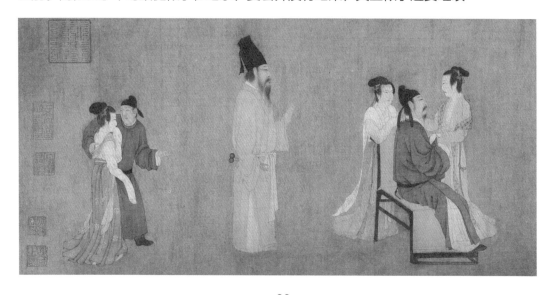

我是顾闳（hóng）中。

嘘！今夜请随我一起去赴一场一千多年前的豪门夜宴。

黑漆漆的夜，大多数人早已进入梦乡，而南唐官员韩熙载的府邸里却依旧灯火通明，从府里不断传出歌舞声和欢笑声，宾客们推杯换盏，好不热闹。谁也不知道，在这一片欢歌笑语中，一个皇家特工混入了这场宴会。那就是我，南唐画院待诏顾闳中。

为什么我一个宫廷画师要跑到一个大臣家的宴会里去窥探，上演一场谍中谍呢？

说来话长，是南唐皇帝，就是你们都熟知的、写"春花秋月何时了"的李煜派我来的。大家都知道李煜的诗名高，就是不会做皇帝，其实在用人方面他也常常疑神疑鬼，举棋不定。

李煜看中了韩熙载的才华，却又听说他夜夜笙歌，名声很臭，于是就派我潜伏进去观察他。

为什么会选中我呢？因为我可是当时数一数二的人物画大师，擅长捕捉细节，有过目不忘的能力，被称为"神眼"。

当我走进这高朋满座的热闹欢宴中，竟看到另一位同行周文矩。我俩相视一笑，心照不宣。

不过，韩熙载似乎看出了我的来意。虽然他甩掉长衫为舞女即兴敲鼓伴奏，虽然他努力营造歌舞升平的家宴浪潮，然而我却看出他并不快乐。当所有人都带着醉意告别时，唯有韩熙载是清醒的。

就这样，当夜回家后，我凭借记忆，绘下了这幅夜宴考察报告并提交给皇帝。

藏在名画里的秘密

此画构图巧妙，每段一个情节，不同的地点及人物组合之间采用屏风相隔，独立又统一，繁简相约，虚实相生，富有节奏感和韵律感。人物动态变化丰富，疏密有致，神态动静相宜。

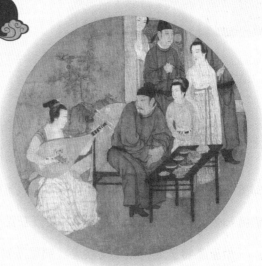

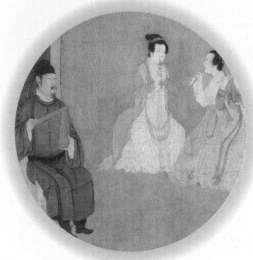

画卷色调雅致，层次分明。多处采用朱红、朱砂、石青、石绿及白粉，对比强烈。在绚丽的色彩中，间隔大块墨色处理，作为色彩对比的缓冲，遂使画面显得统一协调，黑、白、灰分布有序，色墨相应。

从此画中可以看出画家擅用"铁线描"，人物的服饰衣褶、面部形态用笔挺拔劲秀，线条流转自如。在铁线描与游丝描结合的圆笔长线中，有方笔顿挫，柔中有刚，显示出画家布线的功力。史料记载这种线描法是受后主李煜的书法影响而成。

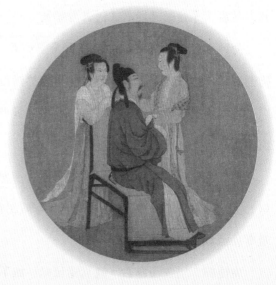

画中人物形象传神，身姿容貌乃至衣冠服饰处理都表现得淋漓尽致，尤其是对主人公韩熙载胡须、眉毛的刻画，将毛发蓬松的质感极生动地呈现出来，可谓"毛根出肉，力健有余"。线条空起空收，使得蓬松的须发好似从皮肤中长出来一样。

细看仕女们的服饰，可看出重彩勾填的衣纹图案，细如毫发。衣物重叠和关节的转折处，采用巧妙的晕染技法，使画面虚实有序。

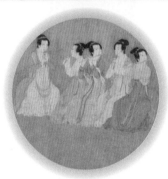

画里的故事——画中人韩熙载

韩熙载是何方大拿？为什么能成为一幅画中的主角？

原来，韩熙载本是唐末进士，北方贵族，因战乱南逃，被南唐朝廷留用，后主李煜想授他为相。原本的韩熙载是颇有政治才干的，艺术方面也有一定的造诣，懂音乐，擅歌舞，能诗文书画。但他看到李煜一方面向北周屈辱求和，另一方面对北方来的官员百般猜疑、陷害，使得整个南唐统治集团内部斗争激化，国势日衰，有朝不保夕之感，但南唐统治者却只顾贪图享乐。在这种险恶的环境下，官居高位的韩熙载只好选择自保，他故意伪装成生活腐败、醉生梦死的糊涂人，好让李后主不要怀疑他的政治野心。

难道韩熙载真的不想担此大任吗？

其实，是韩熙载洞悉了李煜降大任背后的凶险：南唐政治衰败，在扶不起的阿斗面前，只有做一个不问世事的人，才能让皇帝打消疑虑、猜忌。

于是，他配合了这场演出。

《韩熙载夜宴图》为国宝级的名画，对研究中国古代绘画、五代时期的服饰、音乐以及人文生活具有极高的参考价值。

《韩熙载夜宴图》（局部）

太白行吟图

和诗仙一起看月亮

【南宋】梁楷 作

立轴，水墨，纸本，纵81.2厘米，横30.4厘米

日本东京国立博物馆藏

仰面于苍天，纵思运句，

他对自由意志和生命率真的追求，

被南宋天才画家梁楷引为**神交**。

两个不同时代的诗画先锋，

在纸上以笔相会。

看，这幅水墨**写意人物画**，

如何用最少的笔墨，

呈现最具神韵的**诗仙李白**。

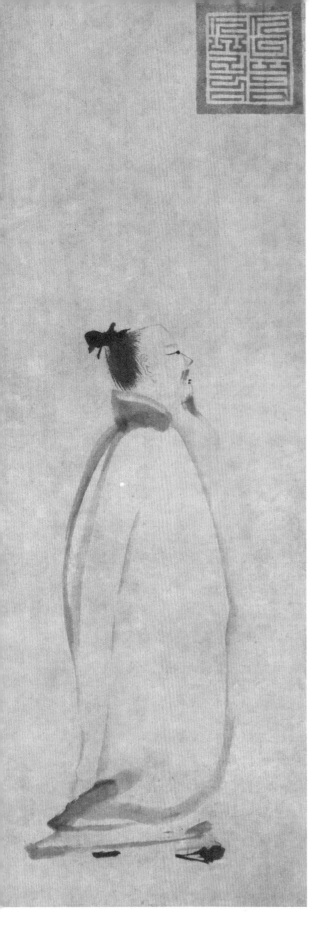

画面中，诗人李白身材微胖，背手而立，或许是刚喝了些酒，他微微仰着头，眼神清亮地看向天上的月亮，似乎要把自己置于浩渺无边的天地间。宽大的衣衫、飘洒的胡须、挽起的发髻显得飘逸不凡，体现了"诗仙"的风采。

为了突出人物形象，画家对画面没有进行多余的修饰。虽然画面中无酒无月，但好像依然能感觉到浓郁的酒气和朗朗的月光。

人物上方的大面积留白，似乎象征着李白广阔的精神世界。正如清人笪重光所说："虚实相生，无画处皆为妙境。"

画面的左上方有一枚罕见的蒙古八思巴文字"大司徒印"，表示这幅画曾经被元朝某位贵胄收藏过。

画家有话说

我是梁楷。

人们叫我"梁疯子"。我认为他们这样叫我是觉得我的性情如风般自由旷达，我的画风自由自在，随心而为。画画本是自由风，我只是看见了它原本的

样子。

我父祖都是宋朝官员。朝廷南迁杭州后，我流落在钱塘一带，后来被引荐进入了南宋画院担任待诏。当时，人们看了我笔法精妙的作品，没有不佩服的。后来，宋宁宗还想要赐予我最高荣誉金带以示嘉奖，但我当时去意已决，所以将就金带挂在院子里表明心迹，并从画院辞职。在我心中，有比"金带"更重要的东西。

回到民间后，我如同鱼儿回到水里，再次感受到了自由的可贵。之后，我结交了当时的高僧妙峰、智愚，受他们的影响，我对禅学颇有兴趣，我的画也受此影响，有了脱胎换骨的变化。我将繁杂多余的笔墨一点点地从画中减去，画面由此变得轻盈、逸然。我终于找到了表达自我的通道。

我的偶像是大诗人李白，我读他的诗就像是遇到了一位久违的酒友。他的风流倜傥、狂放不羁、旷世

梁楷《泼墨仙人》

奇才，我全读懂了。我们虽生不同时，但我隔空也要与他对饮三百杯。我爱喝酒，也爱李白的《月下·独酌》。酒醉微醺时，灵感如水来，绘画如同以墨泼洒，醉酒后作画更觉酣畅淋漓。

我似乎看到了诗仙李白举头望明月的身影……

藏在名画里的秘密

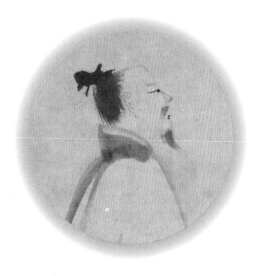

此画用笔的最大特点是减笔画法，淡墨、疾笔，画家用寥寥几线，快速勾写衣袍，头部略施勾染，脚部两顿，一个傲岸自好的诗人形象便出现了。虽逸笔草草，却言简意赅，以简代密，以一当十，毫无雕琢造作之气。

构思简洁。通过一气呵成、行云流水般的笔墨展现出大诗人李白豪放的性情和傲岸不驯的个性特征。

此画用墨较少，黑白分明，浓淡相和，轻重相较。人物的头发和领口用墨最重，至于衣袖而下，笔意自然，墨韵淋漓，与肩部严谨用色，形成一开一合之姿态，上下呼应。

画里的故事——李白捞月

相传，李白有一次到金陵（今南京）去，在文德桥旁边的一座酒楼上歇脚。这天碰巧是冬月十五，晚上他就独自坐在酒楼上赏月，一边喝酒，一边吟诗。

李白非常喜爱月亮，他看天上的月亮又亮又圆，心中甚是欢喜，就多喝了几杯。

半夜，李白趁着酒兴走到文德桥上。他刚走上桥，一低头，忽然看见月亮掉在水里了，河水一动，洁白的月影上就添了几条黑纹。

李白喝得醉醺醺的，只当是月亮被河水弄脏了。靴子也顾不得脱，张开双手就跳下桥想去捞月亮。谁知这一跳，月亮没捞着，却把水里的月亮震破了，顿时分成了两半儿。

后来，人们在文德桥旁边修了个"得月台"，据说那里就是当年大诗人李白捞月的地方。

渔父图

梅花道人的自画像

【元】吴镇 作

绢本水墨，图轴，纵84.7厘米 横29.7厘米

北京故宫博物院藏

渔、樵、耕、读，

是中国文人向往的理想生活。

梅花道人吴镇，

这个相传能洞破世相的法外仙人，

用他的**渔父艺术**，

表达出**乐在风波**的智慧。

渔父实则生活在"**江湖**"，

捕和钓，都在"**风波**"中行进，

他认为真正的**藏**就是**不藏**。

让我们来看看这个意不在钓的**钓者**，

如何摇动自己**生命的桨**？

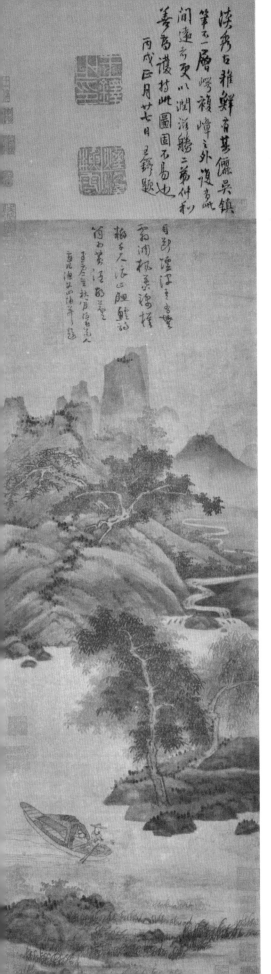

此画为立轴画，我们可自上而下观赏。

图面正上方是画家吴镇以飘逸的草书书写的《渔父群》：目断烟波青有无，霜凋枫叶锦模糊，千尺浪，四腮鲈，诗筒相对酒葫芦。款署："至元二年秋八月，梅花道人戏作《渔父》四幅并题。"下钤二印。

画面上方，连绵的山丘中高峰耸立，层叠丘陵朝着水面渐渐放低了姿态。山间一棵老树从旁倾斜而出，旁边一带曲折的溪流盘桓伸向远方。

风浪再大，我也不怕！

缓坡旁的水泽从远方涌来，一叶扁舟停驻在宽亮的水面上。一位渔夫头戴草笠，一手扶浆，一手执竿垂钓，他的小船越过风浪，静如止水。渔船两边的岸上，草木茂盛，随风飘荡。整个画面营造了一种理想的空间境界，是现实的，更是画家想象中的桃花源。

画上还有明代著名书法家王铎的行书题识，骨法洞达、流动多姿。旁边有明人詹僖、清人吴荣光、潘正炜的收藏印。

我是吴镇。

我从小熟读儒家经典，喜欢看书作诗作画，也喜欢剑术。我生活在南宋刚刚覆灭，元朝建立伊始之时。当时，元朝统治者为巩固政权，将汉人划分为最低等的社会阶层，汉族文人更是失去了出人头地的机会。

我索性放弃了追名逐利，将目光投向了山

吴镇《渔父图》（局部）

林，潜心过起了隐逸的生活，在村子里教孩子们读读书，给村里的人们卜卜卦。我喜欢梅花，自称梅花道人；喜欢竹子，晚年还专门写了一本画竹教材——《墨竹谱》。

我学山水画师承巨然，但却很少像老师那样隐居画深山，我将目光投向了江湖风波，爱上了画一种人——渔父。

我所推崇的渔父艺术与巨然推崇的山居艺术不同，渔父的江湖不是为精神造一个隐遁之所，而是迎着风浪，于凶险中寻觅解脱，在江湖中追求平宁的一种生活方式。

我喜欢画一个个渔父驾驭着灵性的小船，在风卷浪翻的俗世环境中，在鱼龙混杂的危险中，不躲避风浪，而是泰然迎之。

这些渔父也算是我自己的写照吧！

藏在名画里的秘密

这幅画是一幅典型的文人写意画，画者呈现出诗书画俱佳的才能，三者相得益彰，吴镇善写草书，曾师法怀素和五代时的杨凝式，常用婉转遒丽的草书题写画跋。

在画面构图中，静谧的水面占据整个画面的四分之一，水面与上方月光照耀的天空形成水天一色的景色。在画中，扩展的水面与天空不是"空白"，而是代表含融一切的

大自然。画家喜欢使用中锋秃笔，善用饱墨的湿笔，淋漓挥洒。他先用淡墨铺陈、渲染，

再以焦墨醒眼，画面既有墨韵，又不同于文人水墨画的清淡、以干枯求润泽的气韵，具有北宋浓郁、雄犷的画风，但其营造的圆润、空灵的意境与北宋画家有所区别。

画中的远山采用宋人马远、夏圭的画法，以淡墨没骨抹出，上实下虚，愈远山愈淡，前后空间分明。

山石皴法也是本画的一大特点。画中的山石用略浓而有变化的墨勾轮廓，略淡的线条作披麻状皴之，复加湿墨衬染，湿墨略分浓淡，罩在线条上面，线半隐半显，使画面透明而光亮。最后再以焦墨、浓墨点苔点。

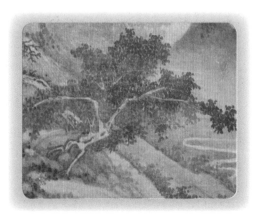

画中的树多以"梅花"和短笔"介"字点作树叶，并常以浓、淡两遍点叶，一组树叶似前后两重层次，如印交叠。以秃笔中锋勾勒，树叶与树梢多作"介"字点与"蟹爪皴"，密处求疏、曲尽其态。

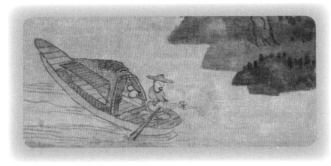

水波以深浅不同墨色画出，清楚界定月光照射的中央部分以及水面的阴影。使用披麻皴，将长而轻微波动的水纹以不同的墨色和组合密度表现。

画中的水草虽柔韧，但用笔沉着，全似董源法。

画里的故事——"渔父"的逆袭

据传，大画家吴镇有个同乡名叫盛懋（mào），两人不仅同乡还住门对门。盛懋的画技虽然没有吴镇好，但他了解市场，熟悉买画人的心理。他画的山水画，笔法工致，设色艳丽，很受当时人们的欢迎。当时他家经常门庭若市，来自各地的人们纷纷怀揣重金前来买画。

吴镇当时是一名隐逸者，他作画宁可不为人赏，也要坚持自己的风骨。他的渔父图，几乎不用色彩，笔墨清润，超然于世。吴镇的妻子对此很是抱怨，吴镇却不气不恼，淡然说道：二十年后不复尔。意思就是，二十年后你再看看，情况就不是这样了。

果然，不到二十年，吴镇的画就被时人所追捧，他本人最终还位列画坛"元四家"之一。他的画历经战乱、灾祸等洗礼，流传至今。他酷爱渔父，他的《渔父图》在北京故宫博物院、台北故宫博物院及美国大都会艺术博物馆均有收藏，对后世绘画艺术产生了很大的影响。而盛懋的画则消失在时间的长河里，无人知晓。

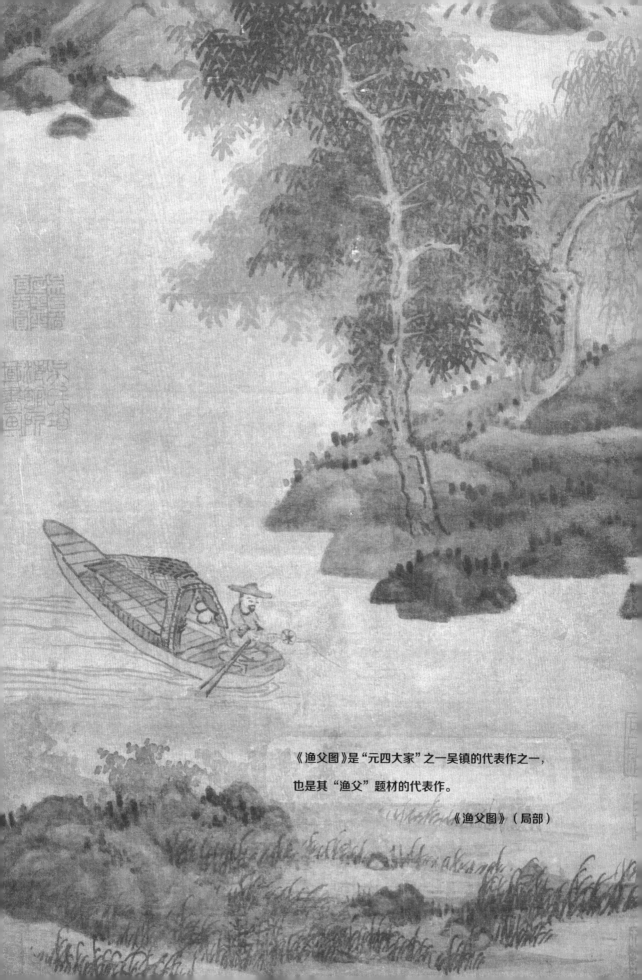

《渔父图》是"元四大家"之一吴镇的代表作之一，

也是其"渔父"题材的代表作。

《渔父图》（局部）

汉宫春晓图

听，献给女性的一曲赞美诗

【明】仇英 作

绢本，设色，纵30.6厘米，横574.1厘米

台北故宫博物院藏

晨曦中的春日，

画家手持长卷记录仪，

从朱红的大门开始，

带我们见识汉代宫廷的盎然春意。

从油漆小工到明四家中的**职业画家**，

仇英用他的画作征服了看画人的眼睛。

《汉宫春晓图》作为康熙六十大寿的贺礼进入清宫廷，

同时也是画家对女性最**恭敬的献礼**，

你能感觉到吗？

这幅画中究竟画了多少个女子？

快来数一数。

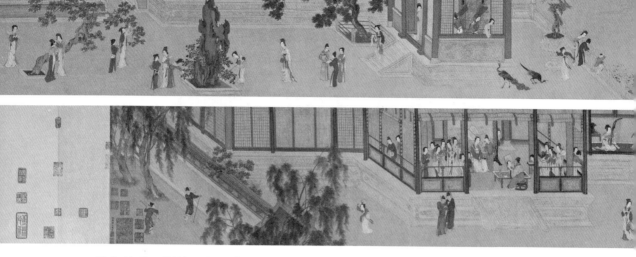

我们将此画卷按照从右向左的方式徐徐展开，一起来欣赏汉代宫廷中后宫佳丽多样的生活场景。

画中共有后妃、宫娥、皇子、太监、画师等共115人，个个衣着鲜艳亮丽，各司其职。他们戏婴、饲养、浇灌、折枝、妆扮、歌舞、弹唱、围炉、插花、下棋、读书、对镜、观画、画像、送食、挥扇等，姿态各异。

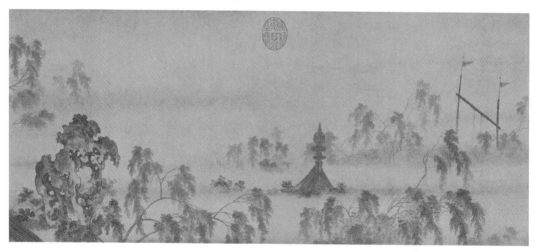

画卷从宫廷外景处开始，满眼长满绿芽的垂柳，与地上的矮丛花卉、若隐若现的金色屋顶、随风飘动的旗帜、高大的太湖石相互掩映在早晨茫茫的雾气中，暗示着春天已经来到。

从半开着的宫门跨入，宫门内的人物活动也依次展现在我们眼前。

水池边，一名宫女正带着三个孩童玩耍。宫女与其中一个小孩倚栏交谈。旁边男童挥着右手，似乎在向翩飞的白鹇（xián）打招呼。他们身后的红衫裙女孩儿兴奋地手舞足蹈，仿佛有什么高兴的事要与大家一起分享。

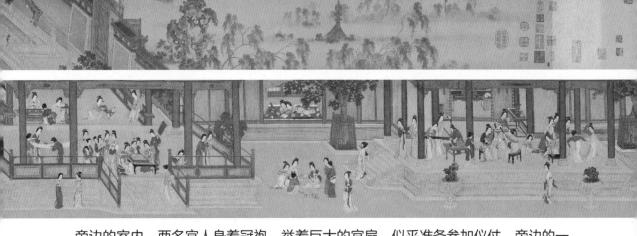

旁边的室内，两名宫人身着冠袍，举着巨大的宫扇，似乎准备参加仪仗。旁边的一个宫女凭栏望着窗外的两只孔雀，正想伸手饲喂它们。室内另外一名宫女倚在门后，似乎在等待什么。

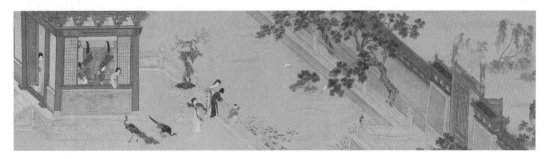

再往前走，一女子正提着一只壶下台阶，里面装的可能是热饮。前面三侍从捧着锦袱杂器侍立，正前方的后妃拢手站立，注视着她前面给牡丹浇水的宫女。这段画面的中心是一尊湖石，四个女子围绕着湖石，其中的一名后妃与旁边的宫女聊天，另一宫女忙着给牡丹浇水。湖石左右各有一棵树，右边的松树青葱茂盛，左边的梨树枝繁叶茂，开着星星点点的白花。左边的树下，有妃嫔站着聊天，有女子正在摘花，还有一名女子持扇优雅而来。

我要摘些梨花回去！

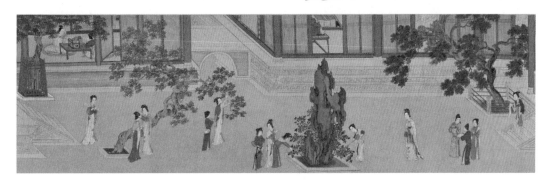

后面室内的女子正在梳妆打扮。

左前方有一处宽敞的亭子。这里人真多啊！轩内一组乐队已经开始排练了，女乐手们鼓弄着乐器，还有一个持笙女子正登阶走进亭子。

左后方室内，两名女子正亲昵地并肩趴卧着读书，旁边还放着一把琴。

前方阶下的六人组正围着一摊花草，玩"斗草"游戏，这游戏特别考验人的花草经验，没有点本事还真就玩不了。

快点，就差你了！

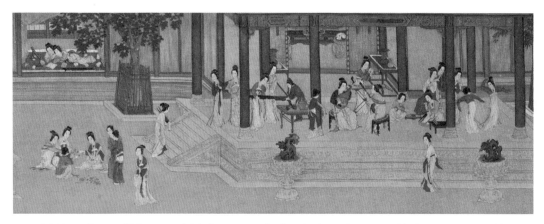

这边回廊里更热闹。一大波人，三五成群，各有所事。画面的中心是两位衣着华丽的女子在下棋，其中一位身后站着一名宫人举着掌扇，桌边还有两名同样衣着华服的围观者。周围的宫女有的照顾孩童，有的正坐着刺绣，有的在站着捣练，还有几名女子正在对镜梳妆。

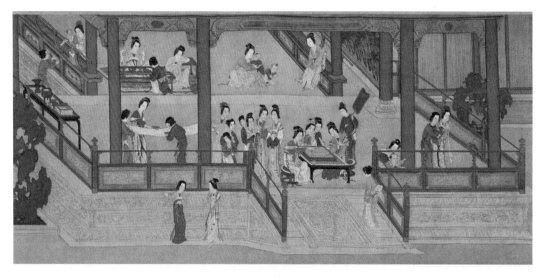

继续往前，正屋中一名衣着雍容华贵的红衣后妃正端坐在那儿，前方的画师正在给她画像。左厢房内两名女子正在弄乐。院子里有侍女，捧壶携器，可能是要准备给贵妃送去的茶点。台阶旁，有两名身着拱卫侍从服饰的男子。

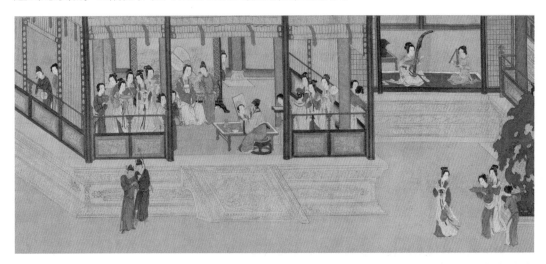

画的尾端，宫墙内的柳梢下，一个红衣宫女正挥扇扑蝶。她的身后有人在室内的窗口注视着她。宫墙外，也有两名男卫守护。画面有开有闭，首尾呼应。

画家有话说

我是仇英。

我从一个不认字的油漆粉刷工成为画家，这个传奇，被后人称为"逆袭"。

我出身寒苦，如果没有出色的画工，是无法遇到好友文徵明和恩师周臣的，也不会与大才子唐寅成为同门，自然更不可能和著名文人画家比肩雁行，跻身"明四家"之列。

我虽然出身不高，但我不甘心平凡过一生。不过在画画中，我愈往前努力，就愈能不断遇到生命中的贵人、知音和粉丝。

虽然，我的画基本上都是"订制"和应酬之作，但我从不懈怠，几乎每一幅画都是用心创作，明眼人自然看得出。

最后，嘉兴大收藏家项元汴成了我最为热心的赞助人，他邀我驻馆作画。我在项家有十年之久，完成多部作品。曾经我的一幅画卖得了 200 两白银，这在当时的苏州可以购置一套相当大的住宅。但我还是喜欢在项馆，因为项先生有比我更高的鉴赏力、文化品味和思想。他告诉我，中国画中，历代人物画太少，表现女性的画更少之又少，如果有一幅能表现女性美好的人物长卷画，定能流芳百世。

构思良久，我决定将画中的时间回溯到汉朝。我用了近四年的时间绘制出这幅精美长卷。我夜以继日，对每一个人物都仔细推敲，每一个细节都不敢马虎。项先生看完此画，说："你真是个天才！"

我是以生命在画画，我没有娱乐，画画就是我的娱乐。直到有一天我伏在画稿上，再也没有醒来……

藏在名画里的秘密

作品将界画、工笔人物和重彩山水巧妙融合在一起。

运用工笔重彩法，将人物情态描绘得细腻精微，仕女容貌端庄娟美。建筑器皿工整精细，山石树木形态各具。笔工细致而不呆板，流畅自然，刚柔相济。敷色艳丽，整体色调和谐、清雅。这幅作品具有雅俗共赏的艺术效果，是画家仇英对唐宋工笔重彩法的创新和发展。

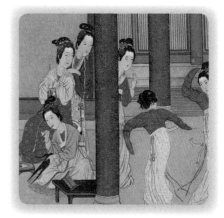

此画卷最大的特色是构图，房子和院子把画面一分为二，一排排的房屋从右向左贯穿画面，但是房屋只露一半于画面上，没有画出房顶，院子和房屋各占画面的一半，这种构图使得画面的横向空间增大。

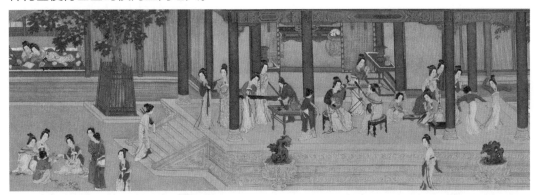

致敬经典。唐代画家张萱和周昉都是古代绘制仕女图的高手，无论是《捣练图》和《挥扇仕女图》都以其"丰肥体"的人物造型，表现唐代仕女画的典型风格。而《汉宫春晓图》用了一角表现古代宫廷妇女常态的生活样貌，与《捣练图》和《挥扇仕女图》的构图相似，只是仕女变动了位置和姿态，不过服装、头饰与体态都是明代仕女的典型风格。

张萱《捣练图》

周昉《挥扇仕女图》

人物刻画细腻，画家把人物的样貌妆容、一颦（pín）一笑都描绘得惟妙惟肖。仕女们呈现出坐、立、趴、倚靠、瞭望、抚弄、弹奏等多种动作姿态，每一个动作与神情都恰到好处地融合在一起，使人物立体丰满。

仕女均采用三白法画面色，以白粉提额，鼻以及下颏，并施朱唇，闲适的神色与绫罗绸缎和珠光宝气配合，粗细灵活，兼用高古游丝描和琴弦描。

画里的故事——毛延寿丑画王昭君

　　画面中有一个场景是画师为女子画像，据说画的正是毛延寿替王昭君画像的故事。

　　汉元帝时期，皇帝后宫妃嫔众多，不能经常见到，所以叫画工替众人画像，然后按照画像召见宠幸。于是当时的妃嫔都纷纷贿赂画师，让画师给她们画得更漂亮点儿，多的十万，少的也不低于五万。

　　当时的王昭君没钱又倔强，画师毛延寿见受贿不成，于是使用了一点小伎俩，把王昭君画得很丑。

　　后来，匈奴首领呼韩邪单于主动入宫称臣，并请求汉元帝选一名美人嫁到匈奴。汉元帝便按照之前妃嫔的画像找到了王昭君，派她出行。直到临行前，汉元帝召见了王昭君，才发现原来王昭君简直就是后宫第一美人。她落落大方，对答如流，举手投足都十分优雅。汉元帝很后悔，但也没有别的办法，毕竟天子一言九鼎，天命难收。于是，就有了"昭君出塞"的故事。

　　"中国十大传世名画"之一，中国"重彩仕女第一长卷"。

　　著名画家仇英历史故事画中的精彩之作，也是其最具有影响力的作品。

《汉宫春晓图》（局部）

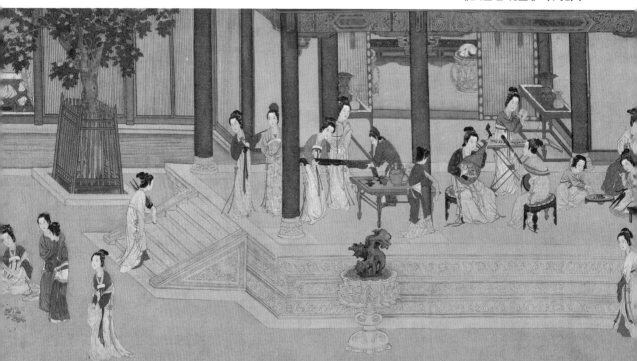

中国画术语

摹本

　　摹本，指临摹真本；复制品；临摹或翻刻的书画本。从古至今摹本制作分三个阶段：古代——手工临摹；近代——机械复制；现当代——数码复制。

"春蚕吐丝"法

　　顾恺之在人物画上的线条圆转，就像蚕宝宝吐出来的丝一样。线条和缓庄重，连绵不断，有典雅的韵律感，后人取了一个很形象的名字，叫作"春蚕吐丝"或"高古游丝描"。

　　此法线条气息古朴，具有篆书因形立意、体正势圆的古意，既能传神地勾勒所绘人物的形象特征，又能恰到好处地表现人物的内在性情，印证了"书画同源"之说。

人大于山，水不容泛

　　字面意思是人物画得比山还大，水没有粼粼波光、浮动的样子，山水画中缺乏波澜壮阔的场面。在中国山水画论中，唐代张彦远的观点"水不容泛，人大于山"是论述南北朝山水画尚不成熟的有力论据，也被视为南北朝山水画家比例关系把握能力不足的反映。

兰叶描

　　兰叶描是线描的第二大类。明代汪阿玉在《论古今衣纹描法一十八等》说："马蝗一名兰叶描，或曰柳叶即兰对描，恐皆非也"。"兰叶描"是从丰富的衣纹的曲折向背为体现的一种描法，有其独立性。特点是压力不均匀，运笔中时提时顿，产生忽粗忽细，形如兰叶的线条。枣核描、柳叶描属于这一类型。代表画家是吴道子。

疏体画风和密体画风

　　"疏体"和"密体"之画风最早用来评价人物画风格，唐代画家张彦远在《历代名画记》中有这样的划分：东晋的顾恺之和南朝宋的陆探微所画人物笔迹周密，称为"密体"；张僧繇（yáo）和吴道子笔下的人物笔迹疏朗，称为"疏体"。

　　"疏"与"密"是相对的。"疏"即疏朗、疏放、粗犷，"密"即稠密、精密、细密，是画论中常用的一对概念。

绮罗人物画

　　盛唐时期流行的"琦罗人物"画是最具时代特点的绘画样式。"绮罗人物"画的造型特征是：肥胖的体态、丰腴的面颊、曲眉细目，配合其松弛、惬意的姿态神情。"绮罗人物"画样式的美术品既是唐朝皇室、贵族生活的写照，也反映了那个时代的普遍风尚。

手卷

手卷是中国画常见的形式，长度短则不足 1 米，长可超过 9 米。高度一般在 22 厘米至 35 厘米之间。手卷的左边系着一根圆形木轴，不用的时候就将画幅卷起。手卷右边是半圆形的木条，使卷轴能从头至尾完全展开。手卷的观看方式和西方不一样。西洋画一般采用的"焦点透视"，画家在一个固定的点上，像照相一样，把画面如实记录下来。而手卷则是"散点透视"，是一种蒙太奇的处理方式。有如现在的人走一段，拍张照，再走一段，再拍张照，然后把所有的照片都拼贴在一起。因此，观看手卷的时候，焦点是不断移动的。

禅画

禅画是中国画独特、独有的艺术表现形式之一，其特点和特征在于：禅画笔简意足，意境空阔，清脱纯净，在脱尘境界的简远笔墨开示中，体现了一种不立文字，直指本心的直观简约主义思想和卓而不群的禅境风骨。

界画

界画是中国绘画很有特色的一个门类。在作画时使用界尺引线，故名"界画"。将一片长度约为一支笔的三分之二的竹片，一头削成半圆磨光，另一头按笔杆粗细刻一个凹槽，作为辅助工具作画时把界尺放在所需部位，将竹片凹槽抵住笔管，手握画笔与竹片，使竹片紧贴尺沿，按界尺方向运笔，能画出均匀笔直的线条。

界画适于画建筑物，其它景物用工笔技法配合。通称为"工笔界画"。

文人画

文人画又称"士夫画"，并非指特定的身份（如限定为有知识的文人所画的画），而是指具有"文人气"（或"士夫气"）的画。

"文人气"，即所谓的"文人意识"。文人意识指具有一定的思想性、丰富的人文关怀、特别生命感觉的意识，是一种远离政治或道德从属而归于生命真实的意识。

减笔画风

减笔画风指中国传统绘画中以简练的笔法，准确表现对象神态的一种意笔技巧。首创于南宋画家梁楷。简笔是从五代画家石恪（kè）的"粗笔"画演变而来，从唐代山水画家王洽的泼墨山水受到启发，梁楷将这种画法用于意笔人物画中。

藏在名画里的

中国艺术

—人物画—

解读名画中的

绘画、书法、诗歌、历史、地理、建筑

解构千年前的万物生灵

壮美山河与风土人情

·精选国宝级藏品·
开启孩子的艺术启蒙

彩虹糖童书馆
Rainbow Candy Kids' Book House

全案策划：杨丽丽
责任编辑：王建兰
执行编辑：秦锦霞
封面设计：装帧设计

上架建议：少儿艺术

ISBN 978-7-5165-3507-3

9 787516 535073 >

定价：200.00元（全5册）

藏在名画里的

中国艺术

一花鸟画一

画作背景　　　画家生平

画中细节　　　技法讲解

毕然◎著

黄跨东晋到晚清的40位名家的传世之作

航空工业出版社